暖心

楷書・
開始練習古詩詞

作者／Pacino Chen
（陳宣宏）

苦難是人生的老師　通過苦難走向快樂

雙耳失聰的樂聖貝多芬用「苦難是人生的老師，通過苦難走向快樂」來歸結他自己的人生。這是我在知道本書作者陳老師自小雙手雖總如泉湧般盜汗，卻克服萬難，從未放棄於書寫上的孜孜耕耘而終抵有成，並優質貢獻於社會的勵志人生後，腦中所展現的不朽史詩 。

很榮幸受邀為陳老師《暖心楷書 · 開始練習古詩詞》新書寫點讀後心得，其實同時也是我的一次學習。陳老師於小二時對寫字產生興趣，會自己慢慢存零用錢，依國文老師推薦買顏柳描紅帖練習；國中開始接觸歐陽詢，後及文徵明與趙孟頫。無怪乎其風格清雅典正中不乏流暢與靈動，令人得以悠遊於筆畫之間而怡然忘憂，這份美好感受，誠摯邀請大家與我於此一同體驗 。

陳老師於此書之前已出版過《暖心楷書習字帖》，是楷書基本筆畫教學的精采著作，這本則是以古人七言詩與小品文之示範練習。讀者如兩本同參，當較完備。 硬筆是當今主流書寫工具，然其書寫之自然美觀，無妨自經典書法中汲取，是相當方便與滋養的；制式標準字重在易讀易識，而於手寫之調整，或可以自小同時學習書法精神而得，這是我一直以來的想法。陳老師此諸硬筆啟發，正是循循善誘而老少咸宜。

陳老師於社群網站上也十分樂意與大家教學互動，敬請讀者們盡情徜遊此寫字盛宴之中，享受這經過苦難淬煉之後的甜美快樂果實！

全國書法評審

扎扎實實打好根基 享受書寫的樂趣

繼第一本《暖心楷書習字帖》，時隔三年，再次與「朱雀文化」合作，推出以古詩硬筆書法與古文賞析為主的習字帖。這次以較輕鬆的內容，帶領著讀者，一方面欣賞古詩，一方面透過臨寫或者描摹的方式，把心沉澱下來，透過筆尖的溫度，享受書寫時的美好時光。

初學者，建議可先著重在於字的架構上，也就是所謂的「結字」。在於結字尚未穩健的人，可透過書中描寫的部分，依循著線條的筆跡，反覆練習。

在練習硬筆或者是寫毛筆字時，小弟會有先讀帖的習慣；把帖裡面的字自行讀過消化一遍以後，稍微在腦海中對於字型有些概念再下筆，一方面這樣的方法便於以後較容易記得，一方面下筆臨寫時，也比較不會錯誤百出，缺乏自信。

讀過帖，再臨寫；寫完，再對照帖裡的字，修正錯誤之處。切記，寧求精，別求一次臨得多。重要的是有沒有在學習中真正記得了；記得了，才會成為以後書寫時的養分。

這次有機會邀請到呂政宇老師幫小弟寫推薦序，是小弟莫大的榮幸。呂老師除了在書法上，有著傑出的成就，在藝術領域裡，更是精通篆刻與繪畫。

另外，也非常感謝大鳥博德兄的無私傾囊，出借手上數枝愛筆供小弟使用。博德兄除了是美字達人，寫得一手好字之外，在鋼筆「研尖」的工藝上更是令人折服。

把楷書寫好，其實並不難的，在學習硬筆書法過程中，楷書或許不是唯一的一條路，但對於日後想接觸行書的人來說，學習楷書是養分，也是墊腳石。

只要您有心，對於書寫懷抱著熱情，一步一腳印，扎扎實實的打好根基，相信在不久的將來，您的努力，會在紙上看到成果的。

Pacino Chen. 陳宣宏

目錄

昨夜星辰昨夜風
畫樓西畔桂堂東
身無綵鳳雙飛翼
心有靈犀一點通
隔座送鉤春酒暖
分曹射覆蠟燈紅

錦瑟無端五十絃　一絃一柱思華年

莊生曉夢迷蝴蝶　望帝春心託杜鵑

滄海月明珠有淚　藍田日暖玉生煙

此情可待成追憶　只是當時已惘然

楷書·古詩詞練習

登金陵鳳凰臺

作者

李白

鳳凰臺上鳳凰遊，
鳳去台空江自流。
吳宮花草埋幽徑，
晉代衣冠成古丘。
三山半落青天外，
二水中分白鷺洲。
總為浮雲能蔽日，
長安不見使人愁。

鳳	鳳	鳳				
凰	凰	凰				
臺	臺	臺				
上	上	上				
鳳	鳳	鳳				
凰	凰	凰				
遊	遊	遊				
鳳	鳳	鳳				
去	去	去				
台	台	台				
空	空	空				
江	江	江				
自	自	自				
流	流	流				

吳 吳 吳

宮 宮 宮

花 花 花

草 草 草

埋 埋 埋

幽 幽 幽

徑 徑 徑

晉 晉 晉

代 代 代

衣 衣 衣

冠 冠 冠

成 成 成

古 古 古

丘 丘 丘

未完待續，請見下一頁 ↓

三山半落青天外

二水中分白鷺洲

總為浮雲能蔽日

長安不見使人愁

人間四月芳菲盡，
山寺桃花始盛開。
長恨春歸無覓處，
不知轉入此中來。

		人	人	人
		間	間	間
		四	四	四
		月	月	月
		芳	芳	芳
		菲	菲	菲
		盡	盡	盡
		山	山	山
		寺	寺	寺
		桃	桃	桃
		花	花	花
		始	始	始
		盛	盛	盛
		開	開	開

長恨春歸無覓處

不知轉入此中來

詩詞名

聞官軍收河南
河北

作者

杜甫

劍外忽傳收薊北，
初聞涕淚滿衣裳。
卻看妻子愁何在，
漫卷詩書喜欲狂。
白日放歌須縱酒，
青春作伴好還鄉。
即從巴峽穿巫峽，
便下襄陽向洛陽。

劍	劍	劍		
外	外	外		
忽	忽	忽		
傳	傳	傳		
收	收	收		
薊	薊	薊		
北	北	北		
初	初	初		
聞	聞	聞		
涕	涕	涕		
淚	淚	淚		
滿	滿	滿		
衣	衣	衣		
裳	裳	裳		

御看妻子愁何在

漫卷詩書喜欲狂

未完待續，請見下一頁 ↓

白 白 白
日 日 日
放 放 放
歌 歌 歌
須 須 須
縱 縱 縱
酒 酒 酒

青 青 青
春 春 春
作 作 作
伴 伴 伴
好 好 好
還 還 還
鄉 鄉 鄉

即
從
巴
峽
穿
巫
峽

便
下
襄
陽
向
洛
陽

九月九日憶
山東兄弟

作者

王維

獨在異鄉為異客，
每逢佳節倍思親。
遙知兄弟登高處，
遍插茱萸少一人。

獨	獨	獨				
在	在	在				
異	異	異				
鄉	鄉	鄉				
為	為	為				
異	異	異				
客	客	客				
每	每	每				
逢	逢	逢				
佳	佳	佳				
節	節	節				
倍	倍	倍				
思	思	思				
親	親	親				

遥 遥 遥
知 知 知
兄 兄 兄
弟 弟 弟
登 登 登
高 高 高
處 處 處

遍 遍 遍
插 插 插
茱 茱 茱
萸 萸 萸
少 少 少
一 一 一
人 人 人

行經華陰

崔顥

岧嶢太華俯咸京，
天外三峰削不成。
武帝祠前雲欲散，
仙人掌上雨初晴。
河山北枕秦關險，
驛樹西連漢時平。
借問路旁名利客，
無如此處學長生。

岧	岧	岧
嶢	嶢	嶢
太	太	太
華	華	華
俯	俯	俯
咸	咸	咸
京	京	京
天	天	天
外	外	外
三	三	三
峰	峰	峰
削	削	削
不	不	不
成	成	成

武 武 武
帝 帝 帝
祠 祠 祠
前 前 前
雲 雲 雲
欲 欲 欲
散 散 散

仙 仙 仙
人 人 人
掌 掌 掌
上 上 上
雨 雨 雨
初 初 初
晴 晴 晴

未完待續，請見下一頁 ↓

河山北枕秦關險

驛樹西連漢時平

借問路旁名利客

無如此霧學長生

詩詞名

無題之一

作者

李商隱

相見時難別亦難，
東風無力百花殘。
春蠶到死絲方盡，
蠟炬成灰淚始乾。
曉鏡但愁雲鬢改，
夜吟應覺月光寒。
蓬山此去無多路，
青鳥殷勤為探看。

相	相	相				
見	見	見				
時	時	時				
難	難	難				
別	別	別				
亦	亦	亦				
難	難	難				
東	東	東				
風	風	風				
無	無	無				
力	力	力				
百	百	百				
花	花	花				
殘	殘	殘				

春春春
蠶蠶蠶
到到到
死死死
絲絲絲
方方方
盡盡盡

蠟蠟蠟
炬炬炬
成成成
灰灰灰
淚淚淚
始始始
乾乾乾

未完待續，請見下一頁 ↓

曉鏡但愁雲鬢改

夜吟應覺月光寒

蓬　蓬　蓬

萊　萊　萊

此　此　此

去　去　去

無　無　無

多　多　多

路　路　路

青　青　青

鳥　鳥　鳥

殷　殷　殷

勤　勤　勤

為　為　為

探　探　探

看　看　看

無題之二

作者

李商隱

來是空言去絕蹤，
月斜樓上五更鐘。
夢為遠別啼難喚，
書被催成墨未濃。
蠟照半籠金翡翠，
麝熏微度繡芙蓉。
劉郎已恨蓬山遠，
更隔蓬山一萬重！

來	來	來					
是	是	是					
空	空	空					
言	言	言					
去	去	去					
絕	絕	絕					
蹤	蹤	蹤					
月	月	月					
斜	斜	斜					
樓	樓	樓					
上	上	上					
五	五	五					
更	更	更					
鐘	鐘	鐘					

夢
為
遠
別
啼
難
喚

書
被
催
成
墨
未
濃

未完待續，請見下一頁 ↓

蠟
照
半
籠
金
翡
翠

麝
熏
微
度
繡
芙
蓉

30

劉郎已恨蓬山遠

更隔蓬山一萬重

詩詞名

登樓

作者

杜甫

花近高樓傷客心，
萬方多難此登臨。
錦江春色來天地，
玉壘浮雲變古今。
北極朝廷終不改，
西山寇盜莫相侵。
可憐後主還祠廟，
日暮聊為梁甫吟。

花	花	花					
近	近	近					
高	高	高					
樓	樓	樓					
傷	傷	傷					
客	客	客					
心	心	心					
萬	萬	萬					
方	方	方					
多	多	多					
難	難	難					
此	此	此					
登	登	登					
臨	臨	臨					

錦　錦　錦
江　江　江
春　春　春
色　色　色
来　来　来
天　天　天
地　地　地

玉　玉　玉
壘　壘　壘
浮　浮　浮
雲　雲　雲
變　變　變
古　古　古
今　今　今

北極朝廷終不改

西山寇盜莫相侵

可憐後主還祠廟

日暮聊為梁甫吟

蜀相

作者

杜甫

丞相祠堂何處尋，
錦官城外柏森森。
映階碧草自春色，
隔葉黃鸝空好音。
三顧頻煩天下計，
兩朝開濟老臣心。
出師未捷身先死，
長使英雄淚滿襟。

丞	丞	丞				
相	相	相				
祠	祠	祠				
堂	堂	堂				
何	何	何				
處	處	處				
尋	尋	尋				
錦	錦	錦				
官	官	官				
城	城	城				
外	外	外				
柏	柏	柏				
森	森	森				
森	森	森				

映階碧草自春色

隔葉黃鸝空好音

三顧頻煩天下計

兩朝開濟老臣心

出師未捷身先死

長使英雄淚滿襟

詩詞名

同題仙遊觀

作者

韓翃

仙臺初見五城樓，
風物淒淒宿雨收。
山色遙連秦樹晚，
砧聲近報漢宮秋。
疏松影落空壇靜，
細草香閑小洞幽。
何用別尋方外去，
人間亦自有丹丘。

仙	仙	仙				
臺	臺	臺				
初	初	初				
見	見	見				
五	五	五				
城	城	城				
樓	樓	樓				
風	風	風				
物	物	物				
淒	淒	淒				
淒	淒	淒				
宿	宿	宿				
雨	雨	雨				
收	收	收				

山 山 山
色 色 色
遙 遙 遙
連 連 連
秦 秦 秦
樹 樹 樹
晚 晚 晚

砧 砧 砧
聲 聲 聲
近 近 近
報 報 報
漢 漢 漢
宮 宮 宮
秋 秋 秋

未完待續，請見下一頁 ↓

疏松影落空壇静

細草香閑小洞幽

何用別尋方外去

人間亦自有丹丘

詩詞名

少年行

作者

王維

新豐美酒斗十千，
咸陽游俠多少年。
相逢意氣為君飲，
繫馬高樓垂柳邊。

新　新　新
豐　豐　豐
美　美　美
酒　酒　酒
斗　斗　斗
十　十　十
千　千　千

咸　咸　咸
陽　陽　陽
游　游　游
俠　俠　俠
多　多　多
少　少　少
年　年　年

相逢意氣為君飲

繫馬高樓垂柳邊

詩詞名

贈劉景文

作者

蘇軾

荷盡已無擎雨蓋，
菊殘猶有傲霜枝。
一年好景君須記，
最是橙黃橘綠時。

荷	荷	荷					
盡	盡	盡					
已	已	已					
無	無	無					
擎	擎	擎					
雨	雨	雨					
蓋	蓋	蓋					
菊	菊	菊					
殘	殘	殘					
猶	猶	猶					
有	有	有					
傲	傲	傲					
霜	霜	霜					
枝	枝	枝					

46

一年好景君須記

最是橙黃橘綠時

詩詞名

竹枝詞

作者

劉禹錫

楊柳青青江水平，
聞郎江上踏歌聲。
東邊日出西邊雨，
道是無晴卻有晴。

楊	楊	楊				
柳	柳	柳				
青	青	青				
青	青	青				
江	江	江				
水	水	水				
平	平	平				
聞	聞	聞				
郎	郎	郎				
江	江	江				
上	上	上				
踏	踏	踏				
歌	歌	歌				
聲	聲	聲				

東邊日出西邊雨

道是無晴卻有晴

49

詩詞名

馬上

作者

陸游

殘年流轉似萍根，
馬上傷春易斷魂。
烘暖花無經日蕊，
漲深水過去年痕。
迷行每問樵夫路，
投宿時敲竹寺門。
不信太平元有象，
牛羊點點散煙村。

殘	殘	殘
年	年	年
流	流	流
轉	轉	轉
似	似	似
萍	萍	萍
根	根	根
馬	馬	馬
上	上	上
傷	傷	傷
春	春	春
易	易	易
斷	斷	斷
魂	魂	魂

烘　烘　烘

暖　暖　暖

花　花　花

無　無　無

経　経　経

日　日　日

蕊　蕊　蕊

漲　漲　漲

深　深　深

水　水　水

過　過　過

去　去　去

年　年　年

痕　痕　痕

未完待續，請見下一頁 ↓

迷
行
每
問
樵
夫
路

投
宿
時
敲
竹
寺
門

52

不信太平元有象

牛羊點點散煙村

詩詞名

臨安春雨初霽

作者

陸游

世味年來薄似紗，
誰令騎馬客京華？
小樓一夜聽春雨，
深巷明朝賣杏花。
矮紙斜行閑作草，
晴窗細乳戲分茶。
素衣莫起風塵歎，
猶及清明可到家。

世 世 世
味 味 味
年 年 年
來 来 来
薄 薄 薄
似 似 似
紗 紗 紗

誰 誰 誰
令 令 令
騎 騎 騎
馬 馬 馬
客 客 客
京 京 京
華 華 華

小樓一夜聽春雨

深巷明朝賣杏花

矮 矮 矮

紙 紙 紙

斜 斜 斜

行 行 行

閑 閑 閑

作 作 作

草 草 草

晴 晴 晴

窗 窗 窗

戲 戲 戲

乳 乳 乳

細 細 細

分 分 分

茶 茶 茶

素衣莫起風塵歎

猶及清明可到家

詩詞名

和董傳留別

作者

蘇軾

粗繒大布裹生涯，
腹有詩書氣自華。
厭伴老儒烹瓠葉，
強隨舉子踏槐花。
囊空不辦尋春馬，
眼亂行看擇婿車。
得意猶堪誇世俗，
詔黃新濕字如鴉。

粗	粗	粗				
繒	繒	繒				
大	大	大				
布	布	布				
裹	裹	裹				
生	生	生				
涯	涯	涯				
腹	腹	腹				
有	有	有				
詩	詩	詩				
書	書	書				
氣	氣	氣				
自	自	自				
華	華	華				

厭 厭 厭
伴 伴 伴
老 老 老
儒 儒 儒
烹 烹 烹
瓠 瓠 瓠
葉 葉 葉

強 強 強
隨 隨 隨
舉 舉 舉
子 子 子
踏 踏 踏
槐 槐 槐
花 花 花

未完待續，請見下一頁 ↓

囊	囊	囊						
空	空	空						
不	不	不						
辦	辦	辦						
尋	尋	尋						
春	春	春						
馬	馬	馬						
眼	眼	眼						
亂	亂	亂						
行	行	行						
看	看	看						
擇	擇	擇						
婿	婿	婿						
車	車	車						

得意猶堪誇世俗

詔黃新濕字如鵶

詩詞名

題西林壁

作者

蘇軾

橫看成嶺側成峰，
遠近高低各不同。
不識廬山真面目，
只緣身在此山中。

橫	橫	橫
看	看	看
成	成	成
嶺	嶺	嶺
側	側	側
成	成	成
峯	峯	峯
遠	遠	遠
近	近	近
高	高	高
低	低	低
各	各	各
不	不	不
同	同	同

不識廬山真面目

只緣身在此山中

秋夕

杜牧

銀燭秋光冷畫屏，
輕羅小扇撲流螢。
天階夜色涼如水，
坐看牽牛織女星。

銀	銀	銀			
燭	燭	燭			
秋	秋	秋			
光	光	光			
冷	冷	冷			
畫	畫	畫			
屏	屏	屏			
輕	輕	輕			
羅	羅	羅			
小	小	小			
扇	扇	扇			
撲	撲	撲			
流	流	流			
螢	螢	螢			

天階夜色涼如水

坐看牽牛織女星

夜歸鹿門山歌

作者

孟浩然

山寺鐘鳴晝已昏，
漁梁渡頭爭渡喧。
人隨沙路向江姑，
余亦乘舟歸鹿門。
鹿門月照開煙樹，
忽到龐公棲隱處。
巖扉鬆徑長寂寥，
惟有幽人獨來去。

山	山	山				
寺	寺	寺				
鐘	鐘	鐘				
鳴	鳴	鳴				
晝	晝	晝				
已	已	已				
昏	昏	昏				
漁	漁	漁				
梁	梁	梁				
渡	渡	渡				
頭	頭	頭				
爭	爭	爭				
渡	渡	渡				
喧	喧	喧				

人隨沙路向江姑

余亦乘舟歸鹿門

未完待續，請見下一頁 ↓

鹿
門
月
照
開
煙
樹

忽
到
龐
公
棲
隱
處

68

巖
扉
松
徑
長
宩
寮

唯
有
幽
人
獨
来
去

詩詞名

積雨輞川莊作

作者

王維

積雨空林煙火遲，
蒸藜炊黍餉東菑。
漠漠水田飛白鷺，
陰陰夏木囀黃鸝。
山中習靜觀朝槿，
松下清齋折露葵。
野老與人爭席罷，
海鷗何事更相疑。

積	積	積					
雨	雨	雨					
空	空	空					
林	林	林					
煙	煙	煙					
火	火	火					
遲	遲	遲					

蒸	蒸	蒸					
藜	藜	藜					
炊	炊	炊					
黍	黍	黍					
餉	餉	餉					
東	東	東					
菑	菑	菑					

漠漠水田飛白鷺

陰陰夏木囀黃鸝

山中習靜觀朝槿

松下清齋折露葵

野老與人爭席罷

海鷗何事更相疑

詩詞名

錦瑟

作者

李商隱

錦瑟無端五十絃，
一絃一柱思華年。
莊生曉夢迷蝴蝶，
望帝春心託杜鵑。
滄海月明珠有淚，
藍田日暖玉生煙。
此情可待成追憶，
只是當時已惘然。

錦	錦	錦				
瑟	瑟	瑟				
無	無	無				
端	端	端				
五	五	五				
十	十	十				
絃	絃	絃				
一	一	一				
絃	絃	絃				
一	一	一				
柱	柱	柱				
思	思	思				
華	華	華				
年	年	年				

莊莊莊
生生生
曉曉曉
夢夢夢
迷迷迷
蝴蝴蝴
蝶蝶蝶

望望望
帝帝帝
春春春
心心心
託託託
杜杜杜
鵑鵑鵑

未完待續，請見下一頁 ↓

滄海月明珠有淚

藍田日暖玉生煙

此情可待成追憶

只是當時已惘然

詩詞名

出塞

作者

王昌齡

秦時明月漢時關，
萬里長征人未還。
但使龍城飛將在，
不教胡馬渡陰山。

秦	秦	秦			
時	時	時			
明	明	明			
月	月	月			
漢	漢	漢			
時	時	時			
關	關	關			
萬	萬	萬			
里	里	里			
長	長	長			
征	征	征			
人	人	人			
未	未	未			
還	還	還			

但 但 但
使 使 使
龍 龍 龍
城 城 城
飛 飛 飛
將 將 將
在 在 在

不 不 不
教 教 教
胡 胡 胡
馬 馬 馬
渡 渡 渡
陰 陰 陰
山 山 山

詩詞名

早發白帝城

作者

李白

朝辭白帝彩雲間，
千里江陵一日還。
兩岸猿聲啼不住，
輕舟已過萬重山。

朝	朝	朝				
辭	辭	辭				
白	白	白				
帝	帝	帝				
彩	彩	彩				
雲	雲	雲				
間	間	間				
千	千	千				
里	里	里				
江	江	江				
陵	陵	陵				
一	一	一				
日	日	日				
還	還	還				

兩岸猿聲啼不住

輕舟已過萬重山

詩詞名

惠崇春江晚景

作者

蘇軾

竹外桃花三兩枝，
春江水暖鴨先知。
蔞蒿滿地蘆芽短，
正是河豚欲上時。

竹 竹 竹

外 外 外

桃 桃 桃

花 花 花

三 三 三

兩 兩 兩

枝 枝 枝

春 春 春

江 江 江

水 水 水

暖 暖 暖

鴨 鴨 鴨

先 先 先

知 知 知

蔞
蒿
滿
地
蘆
芽
短

正
是
河
豚
欲
上
時

誰家玉笛暗飛聲，
散入春風滿洛城。
此夜曲中聞折柳，
何人不起故園情。

誰	誰	誰
家	家	家
玉	玉	玉
笛	笛	笛
暗	暗	暗
飛	飛	飛
聲	聲	聲
散	散	散
入	入	入
春	春	春
風	風	風
滿	滿	滿
洛	洛	洛
城	城	城

此夜曲中聞折柳

何人不起故園情

楓橋夜泊

作者

張繼

月落烏啼霜滿天，
江楓漁火對愁眠。
姑蘇城外寒山寺，
夜半鐘聲到客船。

月	月	月				
落	落	落				
烏	烏	烏				
啼	啼	啼				
霜	霜	霜				
滿	滿	滿				
天	天	天				
江	江	江				
楓	楓	楓				
漁	漁	漁				
火	火	火				
對	對	對				
愁	愁	愁				
眠	眠	眠				

姑　姑　姑
蘇　蘇　蘇
城　城　城
外　外　外
寒　寒　寒
山　山　山
寺　寺　寺

夜　夜　夜
半　半　半
鐘　鐘　鐘
聲　聲　聲
到　到　到
客　客　客
船　船　船

詩詞名

無題之三

作者

李商隱

昨夜星辰昨夜風，
畫樓西畔桂堂東。
身無綵鳳雙飛翼，
心有靈犀一點通。
隔座送鉤春酒暖，
分曹射覆蠟燈紅。
嗟余聽鼓應官去，
走馬蘭臺類斷蓬。

昨	昨	昨				
夜	夜	夜				
星	星	星				
辰	辰	辰				
昨	昨	昨				
夜	夜	夜				
風	風	風				

畫	畫	畫				
樓	樓	樓				
西	西	西				
畔	畔	畔				
桂	桂	桂				
堂	堂	堂				
東	東	東				

身無綵鳳雙飛翼

心有靈犀一點通

隔　隔　隔

座　座　座

送　送　送

鈞　鈞　鈞

春　春　春

酒　酒　酒

暖　暖　暖

分　分　分

曹　曹　曹

射　射　射

覆　覆　覆

蠟　蠟　蠟

燈　燈　燈

紅　紅　紅

嗟嗟嗟
余余余
聽聽聽
鼓鼓鼓
應應應
官官官
去去去

走走走
馬馬馬
蘭蘭蘭
臺臺臺
頹頹頹
斷斷斷
蓬蓬蓬

舍南舍北皆春水，
但見群鷗日日來。
花徑不曾緣客掃，
蓬門今始為君開。
盤飧市遠無兼味，
樽酒家貧只舊醅。
肯與鄰翁相對飲，
隔籬呼取盡餘杯。

舍	舍	舍					
南	南	南					
舍	舍	舍					
北	北	北					
皆	皆	皆					
春	春	春					
水	水	水					
但	但	但					
見	見	見					
群	群	群					
鷗	鷗	鷗					
日	日	日					
日	日	日					
來	來	來					

花 花 花
徑 徑 徑
不 不 不
曾 曾 曾
緣 緣 緣
客 客 客
掃 掃 掃

蓬 蓬 蓬
門 門 門
今 今 今
始 始 始
為 為 為
君 君 君
開 開 開

未完待續，請見下一頁 ↓

盤 盤 盤
飱 飱 飱
市 市 市
遠 遠 遠
無 無 無
蕪 蕪 蕪
味 味 味

樽 樽 樽
酒 酒 酒
家 家 家
貧 貧 貧
只 只 只
舊 舊 舊
酷 酷 酷

肯
與
鄰
翁
相
對
飲

隔
離
呼
取
盡
餘
杯

95

浩蕩離愁白日斜，
吟鞭東指即天涯。
落紅不是無情物，
化作春泥更護花。

浩蕩離愁白日斜

吟鞭東指即天涯

落
紅
不
是
無
情
物

化
作
春
泥
更
護
花

送元二使安西

作者

王維

渭城朝雨浥輕塵，
客舍青青柳色新。
勸君更盡一杯酒，
西出陽關無故人。

渭 渭 渭
城 城 城
朝 朝 朝
雨 雨 雨
浥 浥 浥
輕 輕 輕
塵 塵 塵

客 客 客
舍 舍 舍
青 青 青
青 青 青
柳 柳 柳
色 色 色
新 新 新

勸　勸　勸
君　君　君
更　更　更
盡　盡　盡
一　一　一
杯　杯　杯
酒　酒　酒

西　西　西
出　出　出
陽　陽　陽
關　關　關
無　無　無
故　故　故
人　人　人

詩詞名

無門關

作者

慧開禪師

春有百花秋有月，
夏有涼風冬有雪；
若無閒事掛心頭，
便是人間好時節。

春 春 春
有 有 有
百 百 百
花 花 花
秋 秋 秋
有 有 有
月 月 月

夏 夏 夏
有 有 有
涼 涼 涼
風 風 風
冬 冬 冬
有 有 有
雪 雪 雪

若無間事掛心頭

便是人間好時節

詩詞名

西塞山懷古

作者

劉禹錫

王濬樓船下益州，
金陵王氣黯然收。
千尋鐵鎖沈江底，
一片降旛出石頭。
人世幾回傷往事，
山形依舊枕寒流。
今逢四海為家日，
故壘蕭蕭蘆荻秋。

王	王	王			
濬	濬	濬			
樓	樓	樓			
船	船	船			
下	下	下			
益	益	益			
州	州	州			
金	金	金			
陵	陵	陵			
王	王	王			
氣	氣	氣			
黯	黯	黯			
然	然	然			
收	收	收			

千
尋
鐵
鎖
沉
江
底

一
片
降
幡
出
石
頭

人
世
幾
回
傷
往
事

山
形
依
舊
枕
寒
流

今
逢
四
海
為
家
日

故
壘
蕭
蕭
蘆
荻
秋

詩詞名

望廬山瀑布

作者

李白

日照香爐生紫煙，
遙看瀑布掛前川。
飛流直下三千尺，
疑是銀河落九天。

日　日　日
照　照　照
香　香　香
爐　爐　爐
生　生　生
紫　紫　紫
煙　煙　煙

遙　遙　遙
看　看　看
瀑　瀑　瀑
布　布　布
掛　掛　掛
前　前　前
川　川　川

飛
流
直
下
三
千
尺

疑
是
銀
河
落
九
天

隱隱飛橋隔野煙，
石磯西畔問漁船。
桃花盡日隨流水，
洞在清谿何處邊。

隱	隱	隱				
隱	隱	隱				
飛	飛	飛				
橋	橋	橋				
隔	隔	隔				
野	野	野				
煙	煙	煙				
石	石	石				
磯	磯	磯				
西	西	西				
畔	畔	畔				
問	問	問				
漁	漁	漁				
船	船	船				

桃　桃　桃
花　花　花
盡　盡　盡
日　日　日
随　随　随
流　流　流
水　水　水

洞　洞　洞
在　在　在
清　清　清
谿　谿　谿
何　何　何
處　處　處
邊　邊　邊

獨不見

沈佺期

盧家少婦鬱金堂，
海燕雙棲玳瑁梁。
九月寒砧催木葉，
十年征戍憶遼陽。
白狼河北音書斷，
丹鳳城南秋夜長。
誰謂含愁獨不見，
更教明月照流黃。

盧 盧 盧
家 家 家
少 少 少
婦 婦 婦
鬱 鬱 鬱
金 金 金
堂 堂 堂

海 海 海
燕 燕 燕
雙 雙 雙
棲 棲 棲
玳 玳 玳
瑁 瑁 瑁
梁 梁 梁

九月寒砧催木葉

十年征戍憶遼陽

未完待續，請見下一頁

白
狼
河
北
音
書
斷

丹
鳳
城
南
秋
夜
長

誰謂含愁獨不見

更教明月照流黃

詩詞名

烏衣巷

作者

劉禹錫

朱雀橋邊野草生，
烏衣巷口夕陽斜。
舊時王謝堂前燕，
飛入尋常百姓家。

朱	朱	朱
雀	雀	雀
橋	橋	橋
邊	邊	邊
野	野	野
草	草	草
生	生	生
烏	烏	烏
衣	衣	衣
巷	巷	巷
口	口	口
夕	夕	夕
陽	陽	陽
斜	斜	斜

舊時王謝堂前燕

飛入尋常百姓家

詩詞名

黃鶴樓

作者

崔顥

昔人已乘黃鶴去，
此地空餘黃鶴樓。
黃鶴一去不復返，
白雲千載空悠悠。
晴川歷歷漢陽樹，
芳草萋萋鸚鵡洲。
日暮鄉關何處是，
煙波江上使人愁。

昔 昔 昔

人 人 人

已 已 已

乘 乘 乘

黃 黃 黃

鶴 鶴 鶴

去 去 去

此 此 此

地 地 地

空 空 空

餘 餘 餘

黃 黃 黃

鶴 鶴 鶴

樓 樓 樓

黃鶴一去不復返

白雲千載空悠悠

晴 晴 晴
川 川 川
廡 廡 廡
廡 廡 廡
漢 漢 漢
陽 陽 陽
樹 樹 樹

芳 芳 芳
草 草 草
萋 萋 萋
萋 萋 萋
鸚 鸚 鸚
鵡 鵡 鵡
洲 洲 洲

日
暮
鄉
關
何
處
是

煙
波
江
上
使
人
愁

利洲南渡

溫庭筠

澹然空水對斜暉。
曲島蒼茫接翠微。
波上馬嘶看棹去，
柳邊人歇待船歸。
數叢沙草群鷗散，
萬頃江田一鷺飛。
誰解乘舟尋范蠡，
五湖煙水獨忘機。

澹	澹	澹				
然	然	然				
空	空	空				
水	水	水				
對	對	對				
斜	斜	斜				
暉	暉	暉				
曲	曲	曲				
島	島	島				
蒼	蒼	蒼				
茫	茫	茫				
接	接	接				
翠	翠	翠				
微	微	微				

波上馬嘶看棹去

柳邊人歇待船歸

未完待續，請見下一頁 ↓

數
叢
沙
草
群
鷗
散

萬
頃
江
田
一
鷺
飛

誰解乘舟尋范蠡

五湖煙水獨忘機

春雨

作者

李商隱

悵臥新春白袷衣，
白門寥落意多違。
紅樓隔雨相望冷，
珠箔飄燈獨自歸。
遠路應悲春晼晚，
殘霄猶得夢依稀。
玉璫緘札何由達，
萬里雲羅一雁飛。

悵	悵	悵
臥	臥	臥
新	新	新
春	春	春
白	白	白
袷	袷	袷
衣	衣	衣

白	白	白
門	門	門
寥	寥	寥
落	落	落
意	意	意
多	多	多
違	違	違

紅
樓
隔
雨
相
望
冷

珠
箔
飄
燈
獨
自
歸

遠遠遠
路路路
應應應
悲悲悲
春春春
晼晼晼
晚晚晚

殘殘殘
宵宵宵
猶猶猶
得得得
夢夢夢
依依依
稀稀稀

玉
瑠
緘
札
何
由
達

萬
里
雲
羅
一
雁
飛

詩詞名

送孟浩然之廣陵

作者

李白

故人西辭黃鶴樓，
煙花三月下揚州。
孤帆遠影碧山盡，
惟見長江天際流。

故	故	故				
人	人	人				
西	西	西				
辭	辭	辭				
黃	黃	黃				
鶴	鶴	鶴				
樓	樓	樓				
煙	煙	煙				
花	花	花				
三	三	三				
月	月	月				
下	下	下				
揚	揚	揚				
州	州	州				

孤帆遠影碧山盡

惟見長江天際流

山不在高有仙則名水不在深有龍則
靈斯是陋室惟吾德馨苔痕上階綠草
色入簾青談笑有鴻儒往來無白丁可
以調素琴閱金經無絲竹之亂耳無案
牘之勞形南陽諸葛廬西蜀子雲亭孔
子云何陋之有

楷書·作品集

1 誡子書 諸葛亮

夫君子之行靜以脩身儉以養德非澹
泊無以明志非寧靜無以致遠夫學須
靜也才須學也非學無以廣才非志無以
成學淫慢則不能勵精險躁則不能
治性年與時馳意與歲去遂成枯落多
不接世悲守窮廬將復何及

夫君子之行靜以脩身儉以養德非澹

泊無以明志非寧靜無以致遠夫學須

靜也才須學也非學無以廣才非志無

以成學淫慢則不能勵精險躁則不能

治性年與時馳意與歲去遂成枯落多

不接世悲守窮廬將復何及

133

夫君子之行，靜以脩身，儉以養德，非澹泊無以明志，非寧靜無以致遠。夫學須靜也，才須學也，非學無以廣才，非志無以成學。淫慢則不能勵精，險躁則不能治性。年與時馳，意與歲去，遂成枯落，多不接世，悲守窮廬，將復何及。

2 陋室銘　劉禹錫

山不在高有仙則名水不在深有龍則
靈斯是陋室惟吾德馨苔痕上階綠草
色入簾青談笑有鴻儒往來無白丁可
以調素琴閱金經無絲竹之亂耳無案
牘之勞形南陽諸葛廬西蜀子雲亭孔
子云何陋之有

山不在高，有仙則名。水不在深，有龍則靈。斯是陋室，惟吾德馨。苔痕上階綠，草色入簾青。談笑有鴻儒，往來無白丁。可以調素琴，閱金経。無絲竹之亂耳，無案牘之勞形。南陽諸葛廬，西蜀子雲亭。孔子云：何陋之有？

山不在高有仙則名水不在深有龍則
靈斯是陋室惟吾德馨苔痕上階綠草
色入簾青談笑有鴻儒往来無白丁可
以調素琴閲金経無絲竹之亂耳無案
牘之勞形南陽諸葛盧西蜀子雲亭孔
子云何陋之有

春夜宴桃李園序 李白

夫天地者萬物之逆旅光陰者百代之
過客而浮生若夢為歡幾何古人秉燭
夜遊良有以也況陽春召我以煙景大
塊假我以文章會桃李之芳園序天倫
之樂事群季俊秀皆為惠連吾人詠歌
獨慚康樂幽賞未已高談轉清開瓊筵
以坐花飛羽觴而醉月不有佳作何伸
雅懷如詩不成罰依金谷酒數

作品集

夫天地者萬物之逆旅光陰者百代之

過客而浮生若夢為歡幾何古人秉燭

夜遊良有以也況陽春召我以煙景大

塊假我以文章會桃李之芳園序天倫

之樂事群季俊秀皆為惠連吾人詠歌

獨慙康樂幽賞未已高談轉清開瓊筵

以坐花飛羽觴而醉月不有佳作何伸

雅懷如詩不成罰依金谷酒數

夫天地者萬物之逆旅光陰者百代之
過客而浮生若夢為歡幾何古人秉燭
夜遊良有以也況陽春召我以煙景大
塊假我以文章會桃李之芳園序天倫
之樂事群季俊秀皆為惠連吾人詠歌
獨慙康樂幽賞未已高談轉清開瓊筵
以坐花飛羽觴而醉月不有佳作何伸
雅懷如詩不成罰依金谷酒數

4 湖心亭看雪　張岱

崇禎五年十二月，余住西湖。大雪三日，湖中人鳥聲俱絕。是日，更定矣，余挐一小舟，擁毳衣、爐火，獨往湖心亭看雪。霧淞沆碭，天與雲、與山、與水，上下一白。湖上影子，惟長堤一痕，湖心亭一點，與余舟一芥，舟中人兩三粒而已。到亭上，有兩人鋪氈對坐，一童子燒酒，爐正沸。見余大喜，曰：「湖中焉得更有此人？」拉余同飲。余強飲三大白而別，問其姓氏，是金陵人客此。及下船，舟子喃喃曰：「莫說相公痴，更有痴似相公者。」

歸去來兮田園將蕪胡不歸既自以心為形役奚惆悵而獨悲
悟已往之不諫知來者之可追實迷途其未遠覺今是而昨非
舟遙遙以輕颺風飄飄而吹衣問征夫以前路恨晨光之熹
微乃瞻衡宇載欣載奔僮僕歡迎稚子候門三徑就荒松
菊猶存攜幼入室有酒盈樽引壺觴以自酌眄庭柯以怡顏
倚南窗以寄傲審容膝之易安園日涉以成趣門雖設而常
關策扶老以流憩時矯首而遐觀雲無心以出岫鳥倦飛
而知還景翳翳以將入撫孤松而盤桓歸去來兮請息交以
絕遊世與我而相遺復駕言兮焉求悅親戚之情話樂琴
書以消憂農人告余以春及將有事于西疇或命巾車或棹
孤舟既窈窕以尋壑亦崎嶇而經丘木欣欣以向榮泉涓涓而
始流羨萬物之得時感吾生之行休已矣乎寓形宇內復幾時
曷不委心任去留胡為乎遑遑欲何之富貴非吾願帝鄉不可期
懷良辰以孤往或植杖而耘耔登東皋以舒嘯臨清流而
賦詩聊乘化以歸盡樂夫天命復奚疑

陶淵明歸去來兮辭
戊戌九月十三初試鯰魚墨水　宜宏書

145

6 初至西湖記

從武林門而西，望保俶塔突兀層崖中，則已心飛湖上也。午刻入昭慶，茶畢，即棹小舟入湖。山色如蛾，花光如頰，溫風如酒，波紋如綾；纔一舉頭，已不覺目酣神醉，此時欲下一語描寫不得，大約如東阿王夢中初遇洛神時也。

余遊西湖始此，時萬曆丁酉二月十四日也。晚同子公渡淨寺，覓阿賓舊住僧房。取道由六橋、岳墳石徑塘而歸。草草領略，未及偏賞。次早得陶石簣帖子，至十九日，石簣兄弟同學佛人王靜虛至，湖山好友，一時湊集矣。

7

晉太元中，武陵人，捕魚為業，緣溪行，忘路之遠近，忽逢桃花林，夾岸數百步，中無雜樹，芳草鮮美，落英繽紛，漁人甚異之，復前行，欲窮其林，林盡水源，便得一山，山有小口，彷彿若有光，便捨船，從口入，初極狹，纔通人，復行數十步，豁然開朗，土地平曠，屋舍儼然，有良田，美池，桑竹之屬，阡陌交通，雞犬相聞，其中往來種作，男女衣著，悉如外人，黃髮垂髫，並怡然自樂，見漁人，乃大驚，問所從來，具答之，便要還家，設酒殺雞作食，村中聞有此人，咸來問訊，自云先世避秦時亂，率妻子邑人來此絕境，不復出焉，遂與外人間隔，問今是何世，乃不知有漢，無論魏晉，此人一一為具言所聞，皆歎惋，餘人各復延至其家，皆出酒食，停數日辭去，此中人語云，不足為外人道也，既出，得其船，便扶向路，處處誌之，及郡下，詣太守，說如此，太守即遣人隨其往，尋向所誌，遂迷，不復得路，南陽劉子驥高尚士也，聞之，欣然規往，未果，尋病終，後遂無問津者

陶淵明·桃花源記　己亥三月十九　[印]

Lifestyle 56

暖心楷書 ・ 開始練習古詩詞

作者｜Pacino Chen（陳宣宏）
美術設計｜許維玲
編輯｜劉曉甄
行銷｜邱郁凱
企畫統籌｜李橘
總編輯｜莫少閒
出版者｜朱雀文化事業有限公司
地址｜台北市基隆路二段 13-1 號 3 樓
電話｜ 02-2345-3868
傳真｜ 02-2345-3828
劃撥帳號｜ 19234566　朱雀文化事業有限公司
e-mail｜ redbook@hibox.biz
網址｜ http://redbook.com.tw
總經銷｜大和書報圖書股份有限公司 (02)8990-2588
ISBN｜ 978-986-97710-3-0
初版四刷｜ 2023.07
定價｜ 280 元

國家圖書館出版品預行編目

暖心楷書・開始練習古詩詞
Pacino Chen(陳宣宏) 著；一初版一
臺北市：朱雀文化，2019.07
面；公分一一（Lifestyle；56）
ISBN 978-986-97710-3-0（平裝）
1.習字範本 2.楷書

943.97　　　　　　　108010184

About 買書

●朱雀文化圖書在北中南各書店及誠品、金石堂、何嘉仁等連鎖書店，以及博客來、讀冊、PC HOME 等網路書店均有販售，如欲購買本公司圖書，建議你直接詢問書店店員，或上網採購。如果書店已售完，請電洽本公司。
●● 至朱雀文化網站購書（http :／/redbook.com.tw），可享 85 折起優惠。
●●●至郵局劃撥（戶名：朱雀文化事業有限公司，帳號 19234566），掛號寄書不加郵資，4 本以下無折扣，5 ～ 9 本 95 折，10 本以上 9 折優惠。